SPHYNX CHYMICA

Dibujos esculpidos y esculturas dibujadas

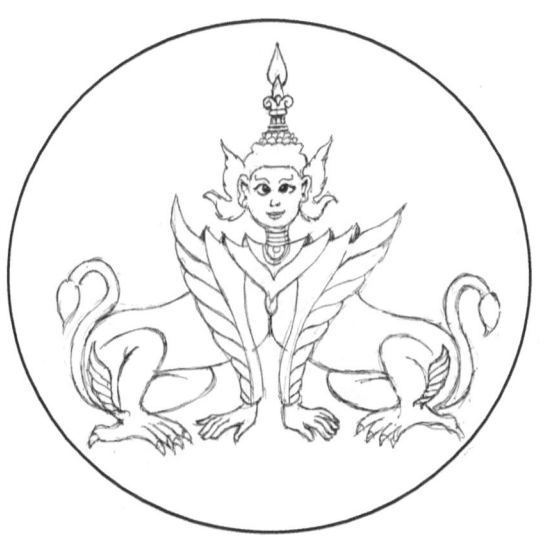

DSCampos

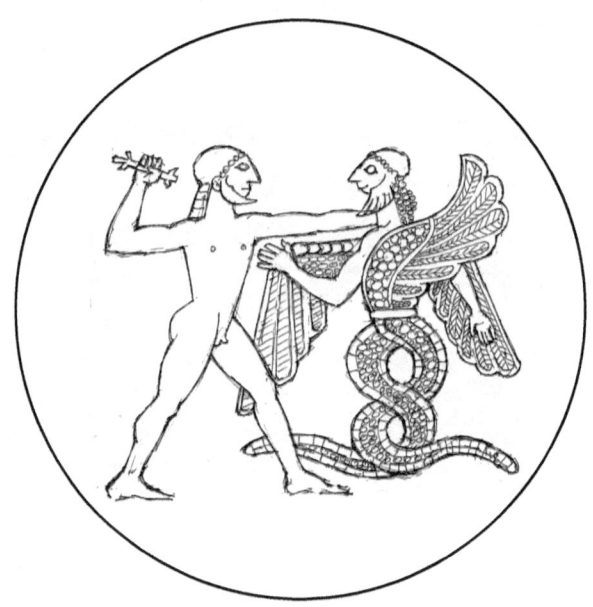

Copyright (C) 2014 by Diego Sánchez Campos
All rights reserved

Sphynx Chymica

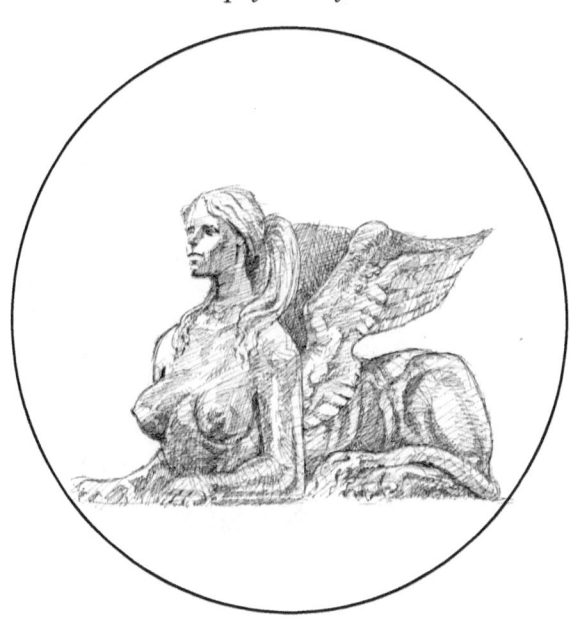

CONTENIDO

Introducción..*pag.- 3*

La Fábula...*pag.-4*

Sphinx...*pag.-5*

Esfinges..*pag.-9*

Sphynx Chymica

A los dos ángeles que orientaron mi ruta

Sphynx Chymica

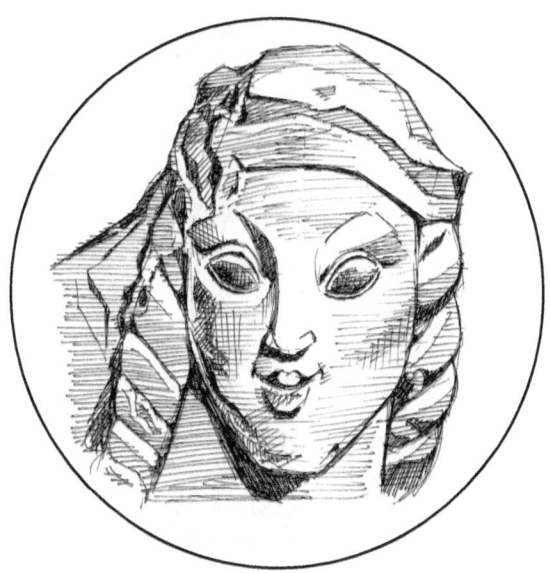

INTRODUCCION

El enigma de la Esfinge permanece intacto, pues la esfinge es el enigma.
 Por que su pregunta sigue en el aire;
¿Qué es ese animal, el hombre, que posee dos pies, y anda con cuatro y
 con tres, dependiendo de las circunstancias?

 A lo largo de siglos y milenios, su pregunta se repite una y otra vez en
cien lenguas diferentes, y el arte de todas las épocas responde al enigma
con nuevas formas del mismo.

 La esfinge vive en la Eternidad, porque el
hombre integrado, que domina su naturaleza animal, y despliega
 sus alas espirituales, no pertenece más al Tiempo

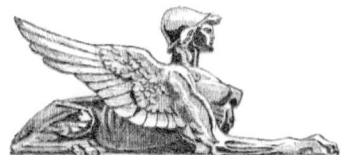 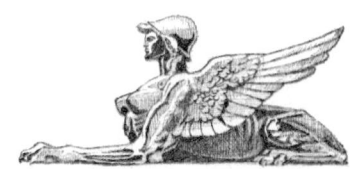

Sphynx Chymica

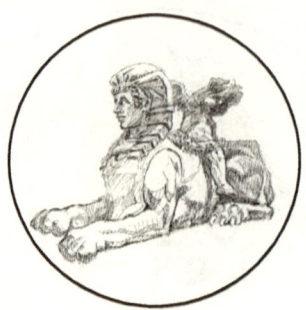

LA FÁBULA

'Fábula dicen a un habla fingida con que se representan la imagen de alguna cosa, inventadas por los poetas o los sabios, para que, debajo de una honesta recreación de apacibles cuentos, dichos con alguna semejanza de verdad, inducir a los lectores a muchas veces leer y saber su escondida moralidad y provechosa doctrina.

De cinco modos se puede declarar una fábula, conviene a saber.

literal, alegórico, analógico, tropológico y físico o natural.

Sentido literal es lo mismo que suena la letra de tal fábula o escritura.

Sentido alegórico es un entendimiento diverso de lo que la fábula o escritura, literalmente, dice.

Anagógico se dice de anagoge, que se deriva de Ana, que quiere decir, arriba, y goge, guía, que quiere decir, guiar hacia arriba, a las cosas altas de Dios.

Tropológico se dice de tropos, que es reversión, o conversión, y logos, que es palabra, o razón, o oración; como quien dijese, palabra o oración convertible a informar al ánima a buenas costumbres.

Físico o natural es sentido que declara alguna obra de la Naturaleza.

Juan de Moya - 1585
Philosophia Secreta

Sphynx Chymica

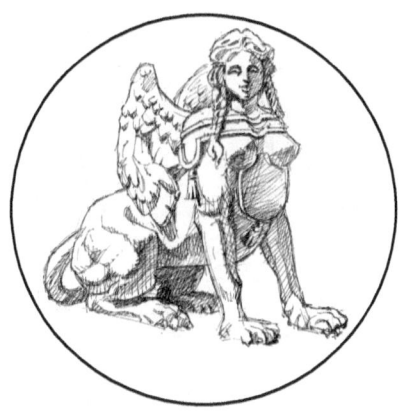

SPHINX

Juan de Moya
Philosophia Secreta

Lactancio dice que Sphinx fue un monstruo que tenía alas y uñas a modo de las arpías, que estaban en el monte Phyceo, de donde salía a los caminantes y les proponía enigmas escurísimas, y al que no se las absolvía, con las uñas los despedazaba y se los llevaba.

 Clearcho dijo que este monstruo tenía cabeza y pechos de mujer, la voz humana, la cola de dragón, alas de ave, y uñas de león.

 Plinio y Ausonio dicen ser Sphinx un monstruo que tenía una parte de ave, y otra de león, y otra de virgen.

 Erale dado por respuesta a Sphinx que entonces había de morir, cuando alguno explicase sus enigmas.

 Y como por no topar ninguno que las supiese declarar y hubiese muerto a muchos hombres, los tebanos, por librarse de su molestia y peligro, publicaron con pregón general que cualquiera que la venciese, se casaría con la mujer de Creon, sucesora de aquel reino.

 Vencida de Oedipo, la llevó a Tebas en un jumento.

Sphynx Chymica

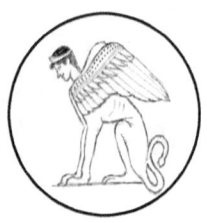

Sentido histórico

Este monstruo se lllamó Sphinx, que en griego quiere decir lo que en latín constringere, vel vincere, que es apretar y o vencer, porque molestaba y ponía en aprieto a los caminantes.

Porque Sphinx fue una salteadora que habitaba en un monte llamado Phyceo, de Thebas, que mataba y robaba a cuantos por allí pasaban; de la cual dice Strabón que fue primero corsaria en la mar, y después, dejando el mar, se fue a la tierra, al dicho monte, por más asegurar su vida con la aspereza del sitio.

Algunos quieren decir que fue verdad que proponía enigmas a los caminantes que a sus manos venían, y si le respondían bien, los dejaba libres con todo lo que llevaban, y si no, quitábales lo que tenían y aún matábalos.

Que propusiese enigmas casi no sabidas de nadie, denota que, por la dificultad de lugar donde habitaba, nadie la podía vencer antes de Oedipo, que, con consejo de Minerva, declaró su enigma.

Quiere decir que Oedipo, con saber y astucia, se hizo compañero de Sphinx, fingiéndose salteador y recibiendo cada día compañeros con el mismo fingimiento, hasta tanto que tuvo gente para poder la prender con toda su compañía, y deste modo la venció.

Y vista por los de Thebas la valentía y el saber de Oedipo, y la provechosa hazaña que en su servicio había hecho, le eligieron por rey.

Sphynx Chymica

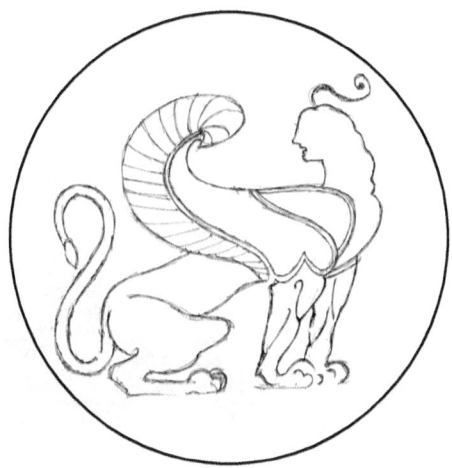

Dice que la llevó a Thebas en un jumento, para denotar por el perezoso movimiento de este animal el espacioso tiempo que se detuvo en aguardar ocasión para poder la prender.

Atribuyéronle a Sphinx miembros de diversos animales, por declarar su crueldad.

Por las alas, denotaba la ligereza de los salteadores que en su compañía tenía, que, como aves, andaban por el monte.

Por las uñas de león o de grifo, denotaban su crueldad.

Otros declaran esta historia diciendo que Cadmo tenía consigo una mujer amazona llamada Sphinx, cuando vino a Thebas, y como allí matase a Dragón y ocupase aquel reino, tomando a Harmonía, hermana de Dragón, como su prisionera.

Entendiendo Sphinx que Cadmo se casaría con ella o la amaría más, convocó muchos ciudadanos que le prometieron servirla, y tomando grandes riquezas, con presteza se fue al monte, de donde movía guerra a Cadmo, haciéndole grandes daños con muchas celadas, matándole cada día muchos hombres; a estos encuentros o daños que Sphinx hacía llamaban los tebanos enigmas.

Sphynx Chymica

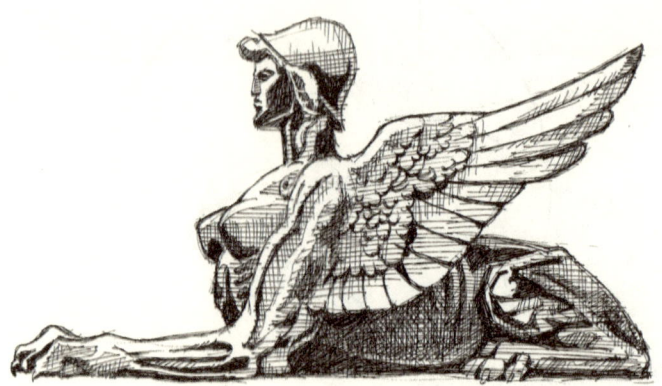

Sentido moral

Por la enigma que dicen que Sphinx solía proponer a los caminantes, quisieron los antiguos declarar la flaqueza del hombre y su debilidad, sujeta a muchas miserias y calamidades, considerando que los más animales en naciendo andan y buscan el sustento, y el hombre, a la contra, sale tan incapaz de todo que moriría si no hallase quien a su necesidad proveyese.

Tener Sphinx parte de león denota que el hombre sufra sus trabajos y calamidades con esfuerzo de león, pues que quiera, o que no, ha de sufrir lo que le viniere.

Las alas denotan la priesa con que los trabajos combaten y saltean a los hombres.

La cara humana que tenía Sphinx denota ser de humanos estar subjetos a las mudanzas de la fortuna.

Las uñas de grifo denotan que a cualquiera pueden asir los males.

El despedazar Sphinx al que no le sabía responder a sus enigmas, denota que el que no sufriere las adversidades con paciencia, habiéndose sabiamente con ellas, atribuyéndolo a que Dios las envía por sus deméritos o por hacerle bien, será despedazado y atormentado por su poco sufrimiento y poca consideración.

Sphynx Chymica

ESFINGES

Para una mente racional, la idea de que nuestro complejo Universo sea el resultado de la acción de fuerzas ciegas y casuales, es equivalente a suponer que una obra de arte puede ser producto de la casualidad.

Porque el Universo es una obra de Arte, una obra de Arte Objetivo, y nuestro Arte, nuestra Ciencia, y nuestra Religión, son modos de acercarse a esa obra de arte, de intentar comprenderla e imitarla.

Pero aunque suponemos haber avanzado mucho en ciertos campos, lo cierto es que las antiguas civilizaciones surgieron completas, y todo lo que hemos visto desde entonces, no es más que un progresivo descenso de lo espiritual a lo material.

Sphynx Chymica

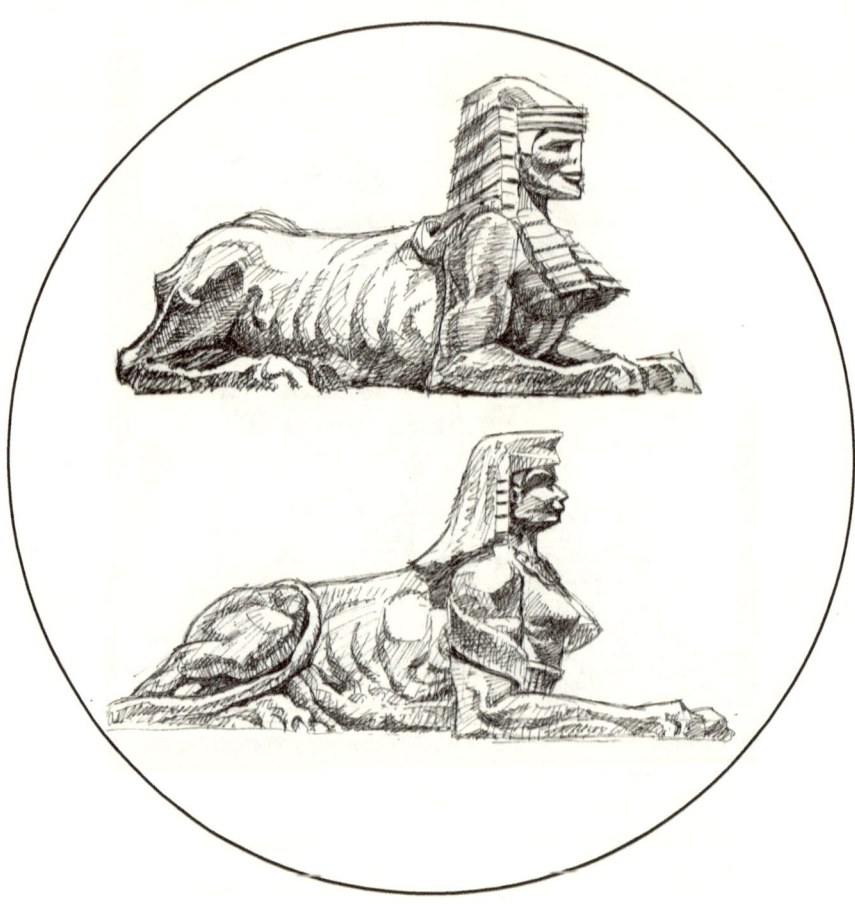

 Nadie siente esta situación con más fuerza que los propios artistas, en su fuero interno, cada uno sabe lo lejos que está de los antiguos Maestros del Arte.
 Estas esfinges contemporáneas ilustran este estado, donde el arte ha perdido su carácter sagrado, y su propia esencia.
 Esto ocurre cuando el hombre se libra a sus propias fuerzas, sin la referncia a algo superior, sólo queda lo material, la imitación sin alma.

Sphynx Chymica

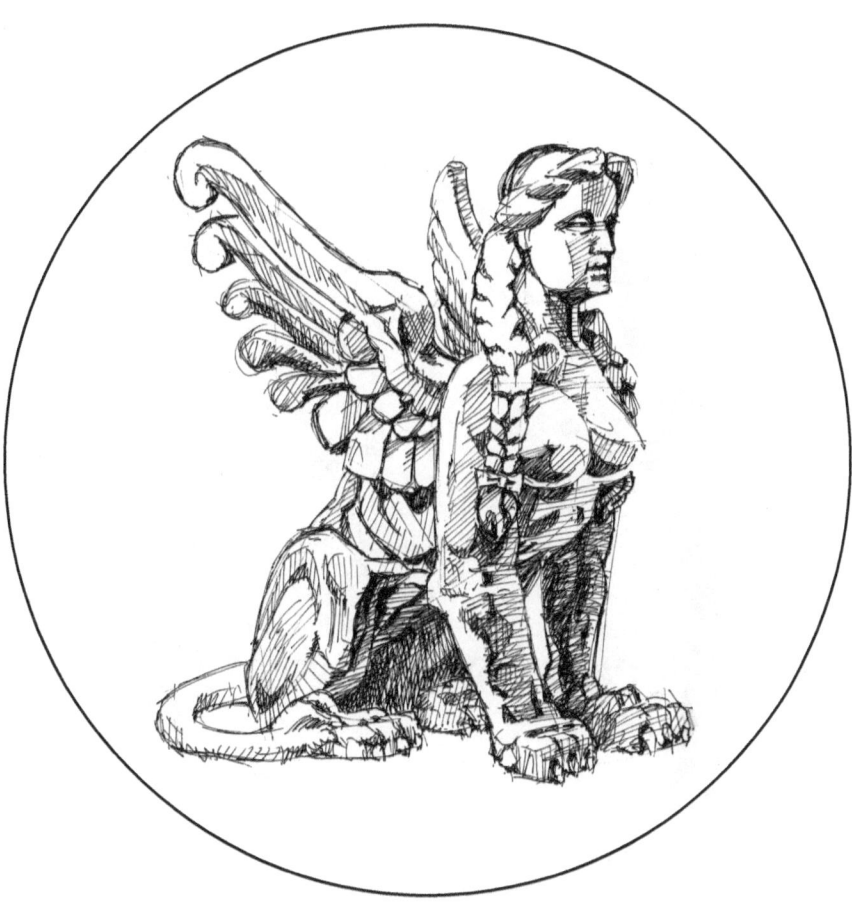

Las esfinges neoclásicas no dejan de ser un divertimento y un símbolo de estatus de las clases cultas, una especie de imitación de los usos auténticos del arte, algo que vemos llevado al extremo en la actualidad.

Pero esos artistas aún conservaban algo genuino y sus ideas se translucen en biscuits y criselefantinas, ¿Habéis hecho alguna vez una trenza?

Sphynx Chymica

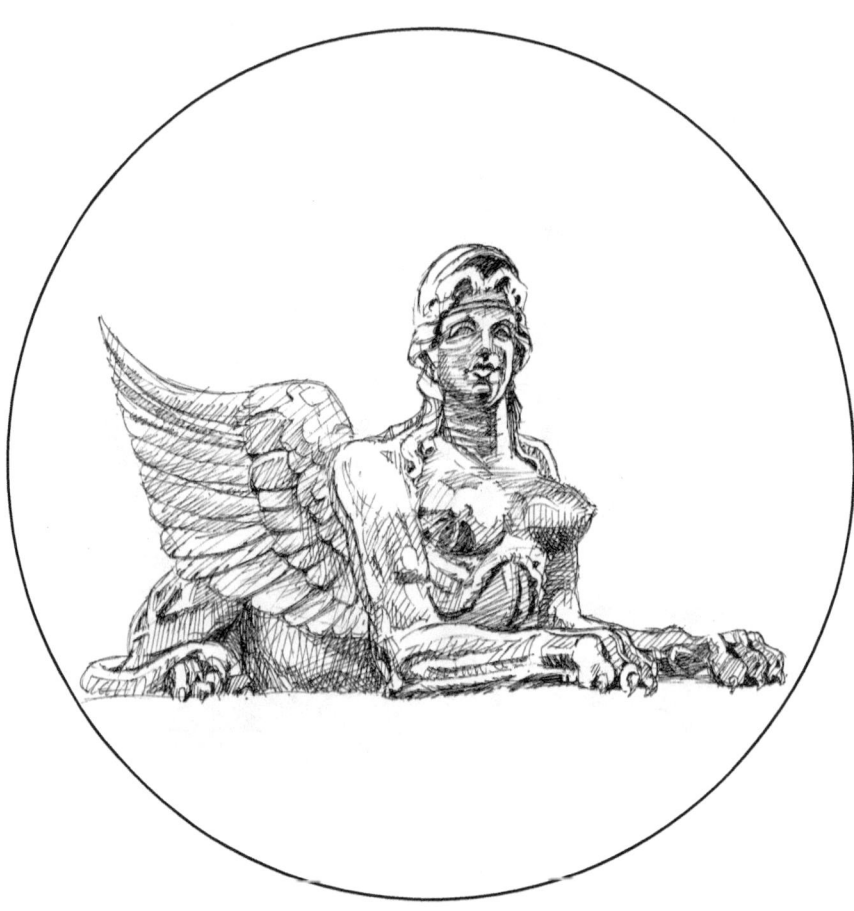

Fundidas o esculpidas, las encontramos por toda Europa, y son, en realidad, logros técnicos y artísticos difíciles de superar.

Acostumbrados a su presencia, los ciudadanos, absortos en su vida cotidiana, sólo les prestan una atención casual, no son más que estatuas.

Pero un artista sabe que las estatuas, pueden vivir.

Sphynx Chymica

La llama que corona el tocado de esta belleza tiene el mismo significado allá donde la encontremos, sea un dios hindú o un santo cristiano, es la iluminación, pero, ¿como puede el hombre actual comprender lo que esa palabra significa?.

La comprendemos con nuestra comprensión, la misma que utilizamos para no comprender la vida ni el mundo que habitamos, es decir, tratamos de reducir el significado del símbolo a lo que nosotros somos capaces de comprender, sin darnos cuenta de que si ese fuera su significado, no valdrían nada.

Sphynx Chymica

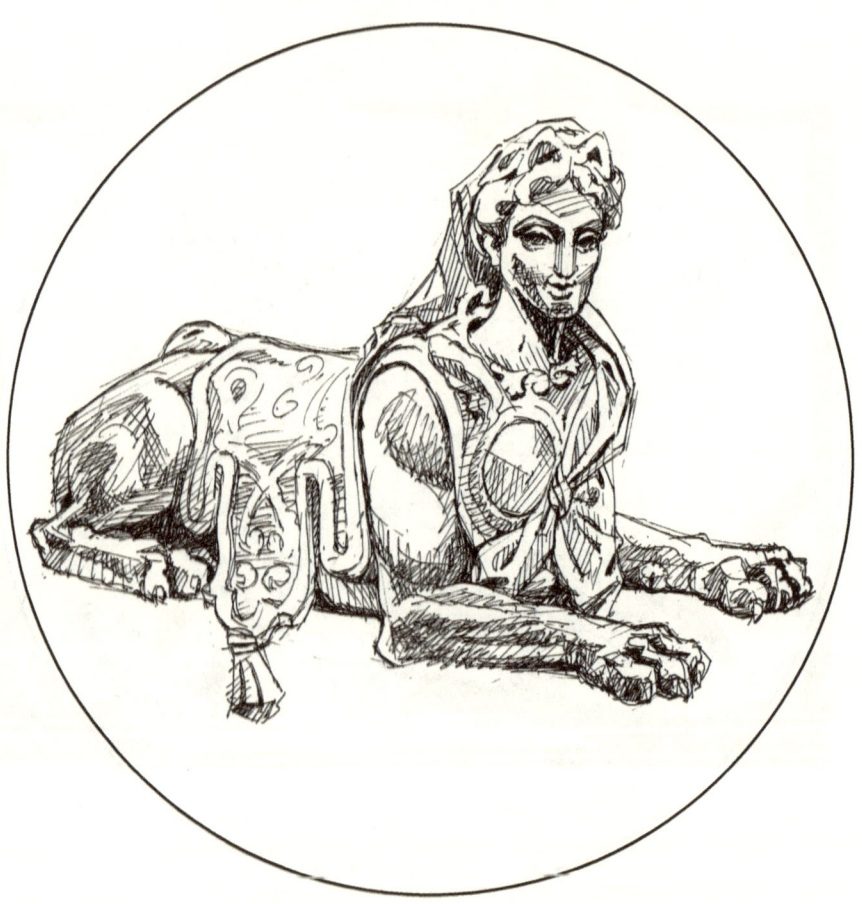

Poco a poco la magia y el misterio se diluyen ; cuando no se alcanza el nivel del símbolo, se reduce su significado, esta apacible matrona, quizá algo desconcertada ante la perspectiva de tener que hacerse la manicura, poco tiene que ver con la majestuosidad y el hieratismo inherentes al tema.

 La existencia espiritual va cediendo ante la material, los ropajes y adornos cubren y ocultan una realidad mientras exhiben otra,

Sphynx Chymica

Finalmente, el poder del mundo externo, ha eclipsado la realidad interna con sus mañas, ropajes, apariencias, mohínes y un indudable atractivo.

Está claro que quien no cree en Dios, acaba creyendo en cualquier cosa, si a la esfinge le arrebatamos su significado superior, nos queda un personaje de music-hall, en el mejor de los casos.

Sphynx Chymica

Esta interesante talla de origen eslavo y datación imprecisa representa un punto de vista diferente, y, por lo tanto, ideas diferentes.

Cuando un artista crea algo genuino, es porque ha penetrado el significado del símbolo, comprender la idea, lleva a expresarla de modo personal.

El sentido artístico es innato en el hombre por la sencilla razón mencionada al principio, el Universo es una obra de Arte, y Dios es el Artista supremo.

Sphynx Chymica

El dominio del espacio que muestran los escultores medievales es fascinante.
 El canecillo representado en la imagen está en realidad en posición vertical, el cuerpo y la cabeza están colocados en planos perpediculares entre sí, la ejecución es suelta y segura, y el diseño, magistral.
 El artista medieval trabajaba dentro de un sistema, una escuela, que aportaba un marco técnico y teórico y una serie de ideas básicas intocables, al tiempo que dejaba total libertad a la ejecución material..

Sphynx Chymica

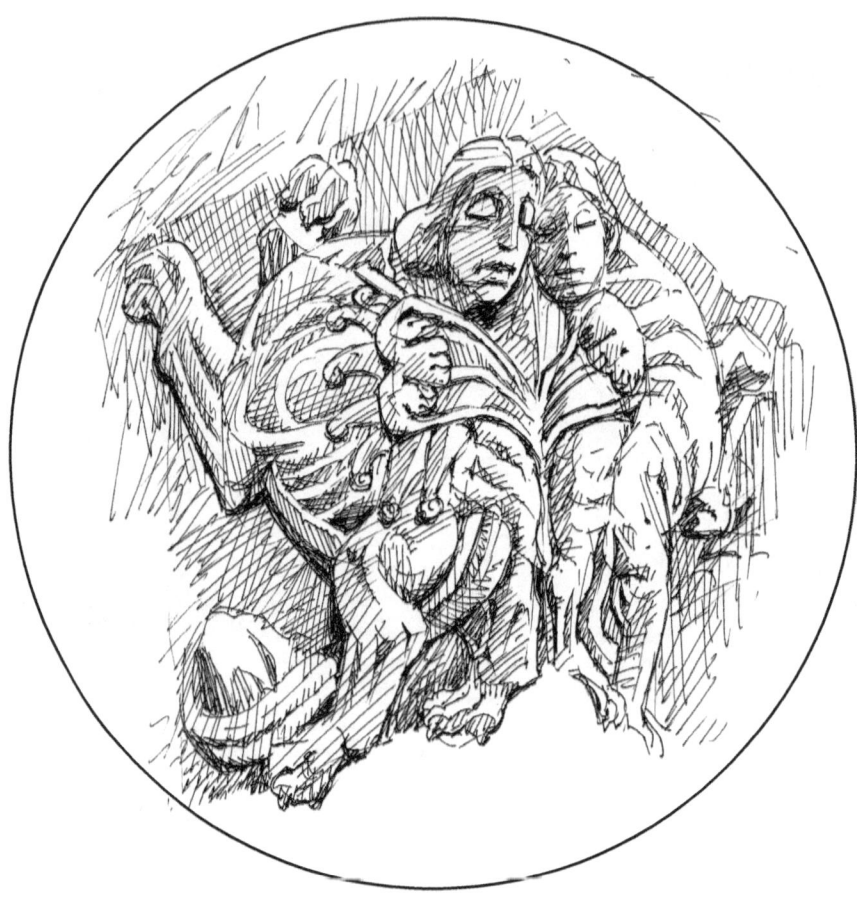

Para muestra, este auténtico "tour de force", consistente en esculpir dos esfinges enfrentadas sobre una columna cilíndrica, las habituales torsiones y distorsiones de este tipo de piezas, se explican porque las figuras deben verse correctamente desde todos los ángulos, teniendo en cuenta, además, que van a ser vistas desde abajo, esto es un verdadero anamorfismo en tres dimensiones, una vez más, el Arte hace posible lo imposible ante nuestros ojos, y no vemos nada.

Sphynx Chymica

El arte estatal de todas las épocas y y lugares nos ha dejado muestras de una gran competencia técnica y sólidos conocimientos funcionales

Cosas todas, que no se llevan precisamente bien con la inspiración sagrada.

Pero hay también una belleza en el orden a rajatabla, en la aceptación ciega y la entrega absoluta de la voluntad del artista, hay momentos en que no hay otra opción, y esa es, con seguridad, la mejor.

Sphynx Chymica

La organización social de los griegos da mucha más importancia al arte que a cualquier otra consideración, la Mitología griega es una de las obras de *Arte Objetivo* más complejas y acabadas que conocemos.

Su dibujo y escultura destilan una combinación de humanidad y espiritualidad nunca más logradas, y sus textos nos permiten entrever un mundo apasionado, vivo, embellecido por la presencia de dioses y diosas, héroes y hombres, pues, pese a lo que creamos nosotros, no se trata de panteísmo, los griegos sabían muy bien lo que es el *Arte Real*.

Sphynx Chymica

A menudo, en el arte, lo aparente no hace sino ocultar la verdad, pero no es voluntad del artista, es que esa es la estructura de la realidad, todo lo que nos rodea, es real, y, al mismo tiempo, irreal, de la luz, nace la sombra, y viceversa.

Nuestros esfuerzos por explicar con palabras lo inexpresable, sólo generan más y más confusión, pero los antiguos sabían que una imagen adecuada, trabaja en el interior de las personas hasta que, a su debido tiempo, se convierte en comprensión.

Sphynx Chymica

El Tiempo ha sentido el capricho de acabar el trabajo del hombre dándole su inigualable toque para ofrecernos esta belleza, esta aspiración sobrehumana.

En esta época empezamos a saber lo que es vivir alejados del verdadero arte.

Por suerte, los antiguos dejaron todo esto para nosotros, para que veamos, si tenemos ojos.

Sphynx Chymica

Extraordinaria combinación de técnicas artísticas, ninguna de las cuales parece tener secretos para los antiguos artesanos.

Estos hombres aspiraban a la belleza, a la perfección, guiados por su conocimiento y su inspiración afrontaban retos artísticos que nadie es capaz de entender siquiera hoy en día.

Porque la inspiración no es algo gratuito, la labor de las escuelas fue crear las condiciones donde ésta fuese posible.

Sphynx Chymica

Desde masivos colosos hasta delicadas filigranas, no hay ténica ni método que los egipcios no hayan empleado para crear sus interminables variaciones sobre el tema.

Es difícil imaginar un mundo que gira en torno al arte, imposible para nosotros, pese a todo el arte que nos rodea, porque todo ese arte lo crearon otros hace mucho tiempo.

Quien esto escribe tuvo la ocasión de presenciar en un antiguo taller de forja, como el patriarca mostraba a sus sucesores su mayor tesoro.

De un viejo arcón, sacó un envoltorio de tela, lo depositó sobre la mesa, y, cuidadosamente, lo desplegó, el paquete lo formaban una colección de viejos dibujos, los diseños de forja de los que vivía la familia desde generaciones atrás.

Sphynx Chymica

No hay nada en esta figura que lleve nuestra atención hacia el mundo externo, pese a la combinación de partes humanas y animales, no hay en ella nada chocante, es como debe ser; intuimos que ese estado es posible, es humano, y, sin embargo, sabemos que ese grado de humanidad se nos escapa.

 La ofrenda implica la existencia de un nivel superior, ante el cual, incluso el faraón deificado, debe inclinarse.

 Arte, Ciencia y Religión, no deben enfrentarse, por que el Arte Real, transmite verdades científicas que sólo son perceptibles espiritualmente, esto es, internamente.

Sphynx Chymica

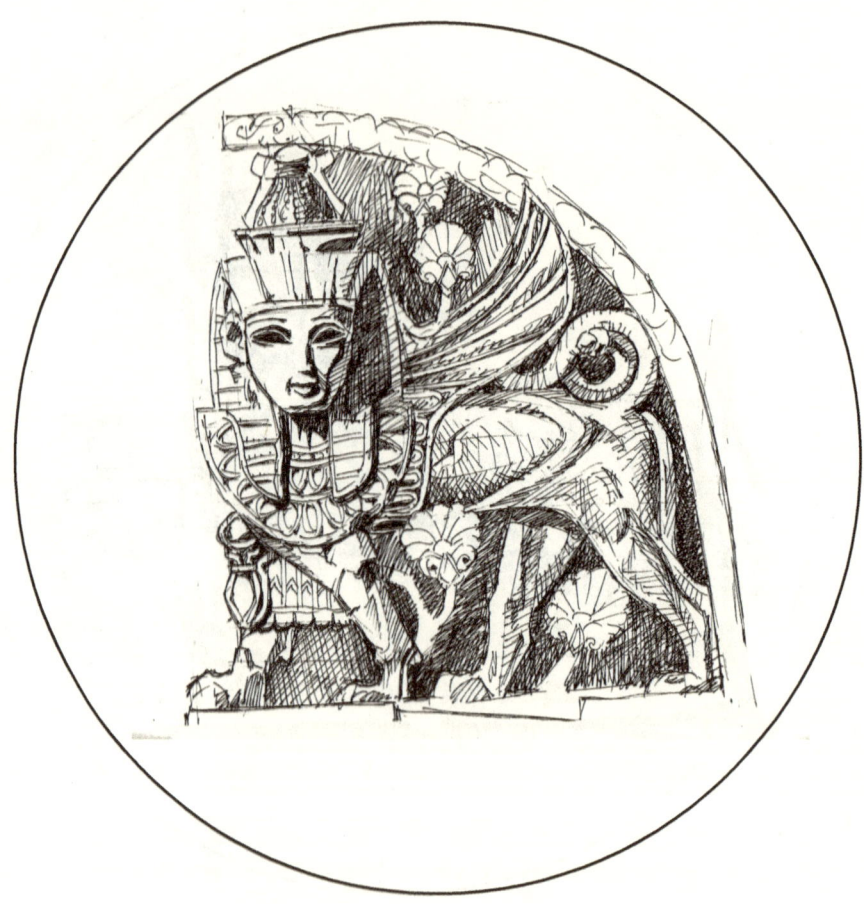

Hay esfinges con y sin alas, podemos suponer que denotan dos niveles diferentes, el cuerpo animal en reposo, indica el dominio sobre el mundo, el pecado, o la carne, según la terminología, pero, al parecer, la posesión de alas denota un logro superior.
El cuerpo animal es el soporte de las alas, no es posible ser más elocuente.

Sphynx Chymica

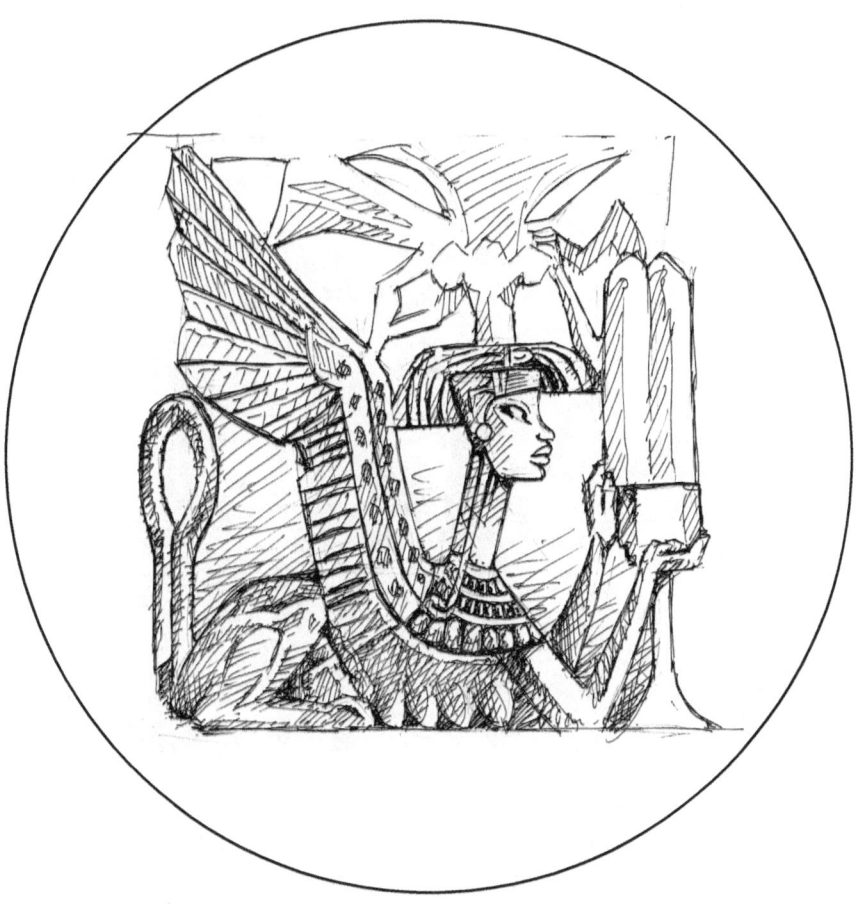

La idea de la fertilidad, la nutrición, y, por lo tanto, la vida, están claramente asociadas a la esfinge, y bien podemos preguntarnos, ¿qué vida?, porque es obvio que no se refiere a la vida de cada día, entonces, ¿Habría otra vida?, ¿Una vida superior a la que aspirar? ¿Una vida donde estos seres realmente viven? ¿Una vida alcanzable para el hombre?

Sphynx Chymica

Había artistas inspirados en todos los campos, es increíble la variedad de conceptos estilísticos que crearon para adaptarse a todas las condiciones.

Nos gusta suponer que no conocían la perspectiva, y eso, dicho ante las inmensas perspectivas pétreas que nos dejaron, como si pudiese construirse todo eso sin dibujar nada y sin comprender sus fundamentos ópticos y visuales, y eso, una gente que consideraba el horizonte como un dios y al ojo como la personificación del alma.

En teoría, no conocían la perspectiva, pero inventaron varias formas de perspectiva que nosotros ni entendemos, un pueblo de artistas y geómetras que no conocían la perspectiva, esa afirmación sólo puede venir de alguien que no sabe dibujar, no solo dominaban la perspectiva, sino que dejaron codificados sus principios a la vista de todos, como hacían con todo conocimiento sagrado.

Sphynx Chymica

Egipcia, pero mostrando claras influencias orientales esta impresionante figura parece personificar el lado temible y destructor de la poderosa esfinge, en cuyas manos, los humanos no somos nada, como atestigua la pequeña figura que sujeta por el pelo.

A pesar de su sorprendente aspecto, vemos el cuerpo de león, las alas, y la cabeza humana, se trata, pues, de una esfinge, la cabeza de cocodrilo añade extrañeza e intensifica la sensación de amenaza y peligro, es una obra muy potente, muy lograda.

Sphynx Chymica

El *Arte* siempre fue un asunto muy serio y elevado desde los comienzos de la *civilización*, en realidad se trataba de un sacerdocio, y sus secretos, no salían de los talleres.

Por lo tanto, lo que se hacía allí, no eran las típicas ocurrencias de "artista" sino el resultado de muy meditados estudios y cuantiosos gastos, por eso es pertinente preguntarse ante esta figura, ¿No está este hombre literalmente "vuelto sobre sí mismo" ?.

Y con los ojos muy abiertos, añadiría.

Sphynx Chymica

No es fácil concebir y ejecutar un relieve en piedra que tenga unidad estilística y profundidad conceptual, con añadidos originales, como en este caso de esfinge bicéfala.

Todo ello implica un entorno social capaz de comprender y usar esas ideas, ya que la función decorativa del arte, no es más que su nivel inferior, por encima de eso, está la función anagógica, que es su verdadera razón de ser, entre ambas, hay todavía otras funciones, cual transmitir ciertas informaciones concretas.

Sphynx Chymica

Aquí vemos expresada gráficamente la idea de que el hombre puede usar a la bestia que lleva dentro para alzarse hacia lo superior, la profundidad de las ideas aumenta conforme nos remontamos a los orígenes, la técnica no es tan depurada como en otros casos, pero el esfuerzo y el trabajo que transluce la conecta espiritualmente con los escultores medievales.

El esfuerzo que exige trabajar la piedra es parte de la enseñanza de las escuelas, pero no existía prácticamente ninguna ocupación que no exigiese esfuerzo, las escuelas multiplicaban esa exigencia.

Sphynx Chymica

Esta esfinge no pretende realismo alguno, todo en ella nos habal de algo superior, un dominio y una actitud que sabemos que no poseemos, el mundo físico, simplemente proporciona los materiales para que el artista nos permita entrever una realidad esquiva.

Volveremos a encontrar esta sonrisa en estatuas sagradas de todo el mundo, la alegría que manifiesta, no tiene razones externas.

Quizá venga a cuento recordar que se atribuye a Satán el dominio sobre este mundo, la esfinge sonríe, sin embargo.

Sphynx Chymica

Geométricamente, todo empieza con un punto, un punto es, en sí mismo, algo muy misterioso, no existe en realidad, pero es el origen de la línea, que, a su vez, origina el plano, el cual, da origen al sólido extendido en el tiempo, es decir nuestro mundo.

Vemos expresada esta idea en esta esfinge algo deteriorada.

Sphynx Chymica

La intensa vitalidad de esta figura procede, paradójicamente, de su rígida construcción geométrica.

El exceso de realismo, destruye el arte, y la falta de realismo, también, de ahí lo asombrosa que resulta la existencia de tantas obras de arte absolutamente logradas en un mundo pretendidamente bárbaro.

Porque Geometría implica pensamiento científico, y toda nación que domina la Geometría, avanza científica y artísticamente.

Sphynx Chymica

Este prodigioso e inspirado diseño muestra lo que implica la comprensión individual e independiente de un artista genuino enfrentado a una idea profunda y a un descubrimiento que le dejó, podría jurarlo, sin aliento.

Menos es más, que diríamos hoy.

Sphynx Chymica

No sólo en Egipto se encuentran esfinges colosales, la técnica de esta en particular, no es parecida a la egipcia, quizá por la diferencia de materiales o la disponibilidad, etc.

Pero su presencia indica lo mismo en todas partes, guardan el paso,
Y el hombre que no sepa como pasar, será destrozado sin misericordia.

Porque, queramos o no, nuestra verdadera vida transcurre en nuestro mundo interno, donde estas entidades viven y son muy reales, aunque tratemos de ignorarlas y huir de ellas volcándonos hacia una "realidad" externa, que está completamente fuera de nuestro alcance.

Sphynx Chymica

Atravesando períodos impensables de tiempo, sobreviviendo quien sabe a qué, extrañas figuras nos observan con displicencia entre comprensiva y burlona.

Proceden de Ispanía, el nombre original de España, y se atribuyen a los íberos, lo cual no es decir mucho, excepto que las hizo gente que vivía en esta nación.

Tanto el concepto como la ejecución son autóctonos, y, en mi opinión, contemporáneos de Sumer o Babilonia, sino anteriores.

Sphynx Chymica

Esta esfinge Ispaní parece prefigurar ideas que encontramos en las esfinges egipcias, naturalmente, podría ser al revés, pero, en el fondo, no importa, lo que importa, es que las ideas importantes llegaban a todas las gentes por el procedimiento de ser convertidas en formas de arte y vehiculadas por la religión.

Con las diferencias locales lógicas, una serie de ideas básicas fueron comunes a todo el mundo conocido, y fueron ideas de gran importancia, ¿existió una única civilización de la que se derivó el resto?

Al menos existió un conocimiento común, lo que llamamos Arte, con sus reglas, técnicas y oficios, que podemos suponer, dieron origen a la mayoría de los demás..

Sphynx Chymica

Esta figura es conocida como la Esfinge de Elche, a pesar de su estado, consecuencia de los intentos de destruirla y el paso del tiempo, presenta un grupo escultórico nada habitual.

Aparentemente, una esfinge femenina acoge o presenta una niña entre sus garras mientras un muchacho cabalga a su lomo.

El vestuario de la figura frontal es sumamente sugestivo, insinúa unas alas plegadas, que se desplegarían al extender los brazos, lo que se conoce en el mundo de la danza como "Alas de Isis". estaríamos ante una pequeña esfinge viviente, una princesa, quizá.

Sphynx Chymica

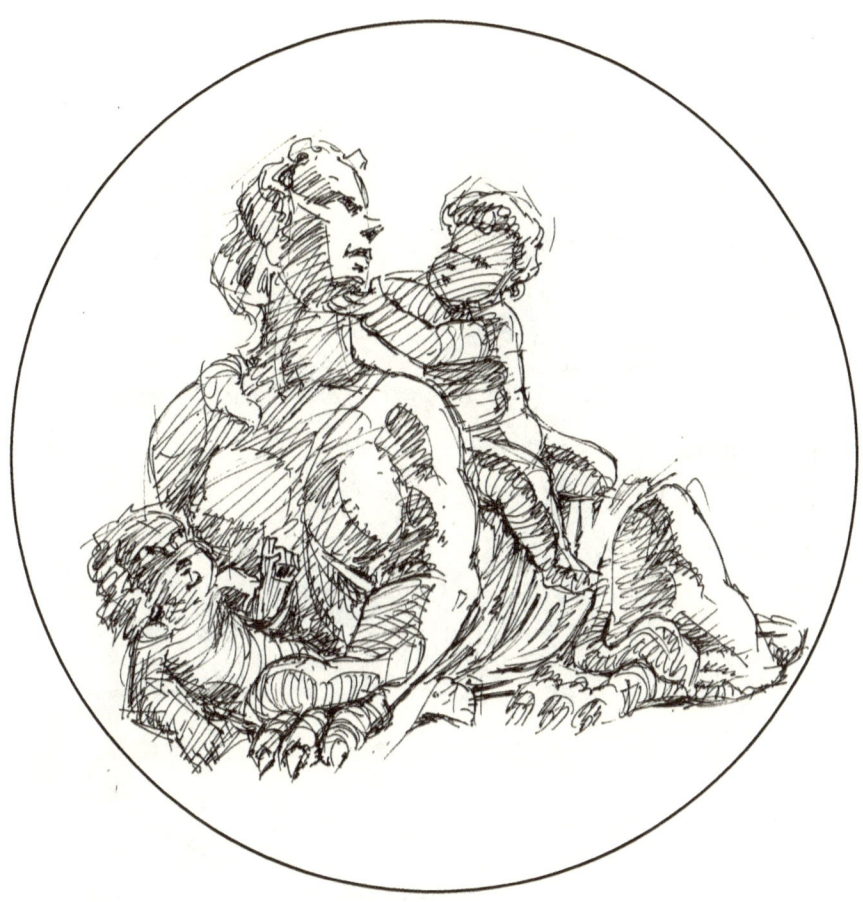

Esta esfinge neoclásica presenta un grupo muy similar.
Pero no hay nada en esta escena tan amablemente insulsa comparable a la
seriedad y la fuerza contenida de la vieja piedra destruida.

Sphynx Chymica

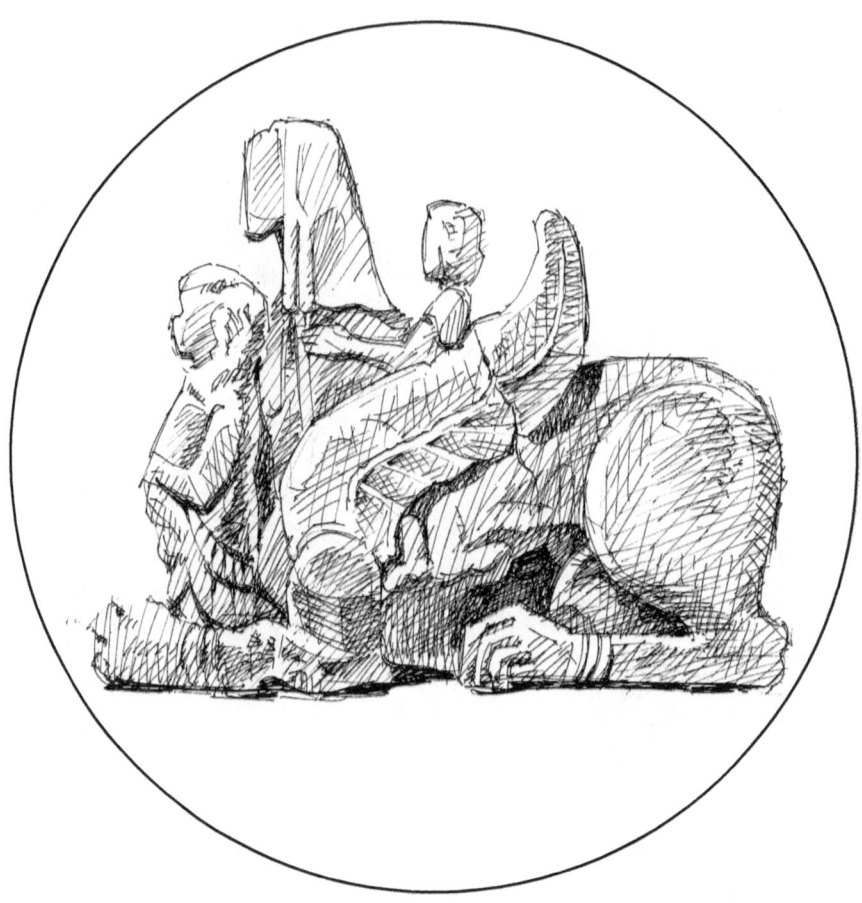

Aunque la reconstrucción realizada no hace justicia al original, y le resta energía, el conjunto conserva parte del hieratismo y concentración habitual en el arte antiguo y, obviamente, no estamos ante una escena bucólica, estos personajes están haciendo algo que es importante.

Sphynx Chymica

En este detalle de una pieza contemporánea de la esfinge, podemos ver el probable aspecto del ala del grupo de Elche

Y de paso, apreciar la calidad de los artistas ispaníes, están muy lejos en el tiempo, pero el tiempo no es nada para el arte.

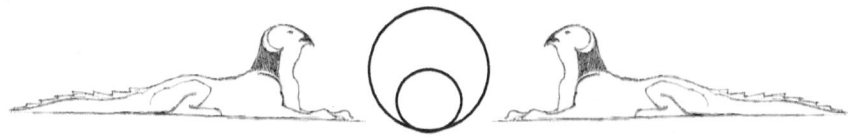

Sphynx Chymica

Esta preciosidad servirá para despedir este paseo que deseo placentero y útil al benévolo y sufrido lector, amigo del arte.

Tanto el diseño conceptual como la mayor parte de detalles estilísticos y simbólicos asocian esta figura Ispaní a las de Babilonia y Sumer.

Cuesta imaginar que clase de propósito destructivo y furia criminal se desencadenó sobre estas piezas, gente con picos se esforzó en destruir su belleza como si les fuese la vida en ello, mucho debían temerlas.

En realidad está peor de como aparece en el dibujo, pero la esfinge y el arte son inmortales e indestructibles.

Un dibujo reconstruyendo el rostro de esta figura adorna la página 3 de este volumen.

Sphynx Chymica

En Torredembarra, en el año del Señor de 2014

www.ingramcontent.com/pod-product-compliance
Lightning Source LLC
Chambersburg PA
CBHW021048180526
45163CB00005B/2340